吳子復臨漢碑八種

吳　瑾　黃耀忠 編

西泠印社出版社

出版説明

《吳子復臨漢碑八種》本自李研山舊藏兩本大型册頁，分别作於一九五六年與一九五九年，是吳氏壯年書藝成熟時期專爲摯友、畫家李研山所作的精品。李研山於一九六〇年春以楷書、行書分别題簽「吳子復大師臨漢碑」。僅過了一年，李研山因病去世。册頁從未公開面世。

吳子復（一八九九—一九七九），原名鑒，又名琬，字子復，以字行。號澐廬、寧齋、伏叟。所居曰懷冰堂、野意樓。廣東四會人。自少年起習書法篆刻，一九二六年畢業於廣州市立美術學校西畫系。與同學李樺等組織「青年藝術社」，自辦刊物《青年藝術》推廣現代藝術，并參加北伐軍宣傳工作。一九三二年起任教於廣州市立美術學校。抗戰時期任教於廣東省立藝術專科學校。一九五三年受聘爲廣州市文史研究館館員，其後於廣州設「子復畫室」，專事書畫篆刻的研究與教學。

吳氏尤擅長隸書，主張書法由漢碑入手，畢生精研漢碑數十種，憑藉其深厚的中西藝術素養與精微的表現手法，爲隸書藝術别開一新面。廣東省内多處名勝建築有其墨迹遺存，如：廣州越秀山鎮海樓横匾與長聯，廣州烈士陵園「中朝人民血誼亭」碑文與「中蘇人民血誼亭」碑文等。一九六二年於廣州文史學院講授「漢魏碑刻的書法研究」。制定「漢隸六碑學習法」指導後學，提倡從《禮器碑》《張遷碑》《西狹頌》《石門頌》《郁閣頌》《校官碑》循序漸進學習隸書，對廣東書壇影響至深。

李研山（一八九八—一九六一），本名耀辰，字居端，號研山。廣東新會人，出身於書香世家。少年時在家鄉私塾讀書習字，愛好畫畫。後到廣州就讀於廣府中學，并從潘龢先生學畫。一九一八年中學畢業後，考入北京大學法律系。其間親歷「五四」新文化運動。畢業後回到廣州，一九二五年加入「廣東國畫研究會」，銳意發展中國畫。一九三二年出任廣州市立美術學校校長，延聘廣東國畫研究會骨幹趙浩公、李鳳公、盧鎮寰、何三峰、譚華牧、關良和本校畢業的李樺、吳子復等爲西畫教授。抗日戰争時期，李研山「挾着禿筆走天涯」，輾轉香港、澳門、湛江、茂名等地以及越南，備嘗艱辛。戰後回到廣州，與吳子復暫居廣州黃圖畫廊，并在此組織舉辦「黃圖畫廊美術展覽會」。一九四八年李研山移居香港。一九四九年秋天，李研山與吳子復在香港舉辦書畫聯展。此後吳子復回廣州定居，廿多年老友自此分隔穗港兩地，李研山適逢雁不絶，談藝論道，互訴心聲。二十世紀五十年代前期，李研山適逢其會，結交多位南遷的收藏界翹楚，有機會寓目大量古書畫精品，重要的有張大千的大風堂和陳仁濤的金匱室藏畫。他還系統地臨摹過這些歷代名迹，心手妙境臻至。其間在某畫廊鑒藏元代吳鎮《草亭詩意圖》，更奠定了他在香港書畫鑒藏界的地位。

李研山有意收藏吳子復書法作品，臨漢碑册頁是吳子復應李研山索書所作，由廣州寄往香港作品中的兩件。李研山在致吳子復信札中有這樣的記録：「老哥書法海内無雙，現藏老哥墨迹當以小弟爲富，計大册二，中册二，扇面一册，中堂二……」「大作聯，額等均得接，「六安室」「石溪壺館」均佳，乃高明本色。近世當推獨步，或無異議……」可謂推崇備至。這些作品是爲眼界極高的摯友所作，非一般應酬之作可比。册頁之一（高三十五點五厘米，寬五十三厘米，四十二頁）節臨《石門頌》《張遷碑》《封龍山頌》《西狹頌》《禮器碑碑側》，册頁之二（高四十一厘米，寬三十一厘米，二十八頁）節臨《校官碑》《禮器碑碑陰》《郁閣頌》。這都是吳子復最喜歡并長期臨習、頗有心得的碑本。每種都寫得筆致綿密，收放自如而風神各异，絶不雷同。他還在題識裏記下了創作心得，如「學《石門頌》，用筆難得其斂，結字難得其肆」「《張遷碑》樸拙古茂，今日臨此，頗喜其生」「《韓敕禮器碑》骨節畢露，澹遠閒静。碑側尤縱肆奇峭」「《漢碑中余特喜《石門》與《郁閣》。一高渾奇肆，一豐腴沉鬱。神品也，不易學」。寥寥數語，言簡意賅，結合書迹欣賞自能體會其深意真趣。

紅棉山房一如既往，以深圳雅昌復制古書畫技術，據原作原大高清無網格印刷，俾讀者欣賞其精彩神韻。

紅棉山房　二〇二三年五月

目録

吳子復大師臨漢碑

庚子清明節 李研山署

漢中大

守槵爲

武 升

陽 字

王 稚

武陽王　升字稚

紀涉歷

山道推

嘉 序

君 本

明 原

仁　知
賢　美
勒　其

以 石

明 頌

廠 德

勳其

曰君德

辭

明

焕

匕

彌

炳

光

遺　對

厲　過

清　拾

魁　八
承　荒
杓　奉

魁　八
升　荒
承　流
杓　奉

彊　經

春　億

宣　衙

貶　聖
之　恩
若　秋
霜

無

偏

蕩

上

貞

雅

静 以 方

庶 丞 寧

静 丞 庶

政文

通與

輔乾

主

匡　君　循

禮　有　常

理　咸

知　曉

世　地

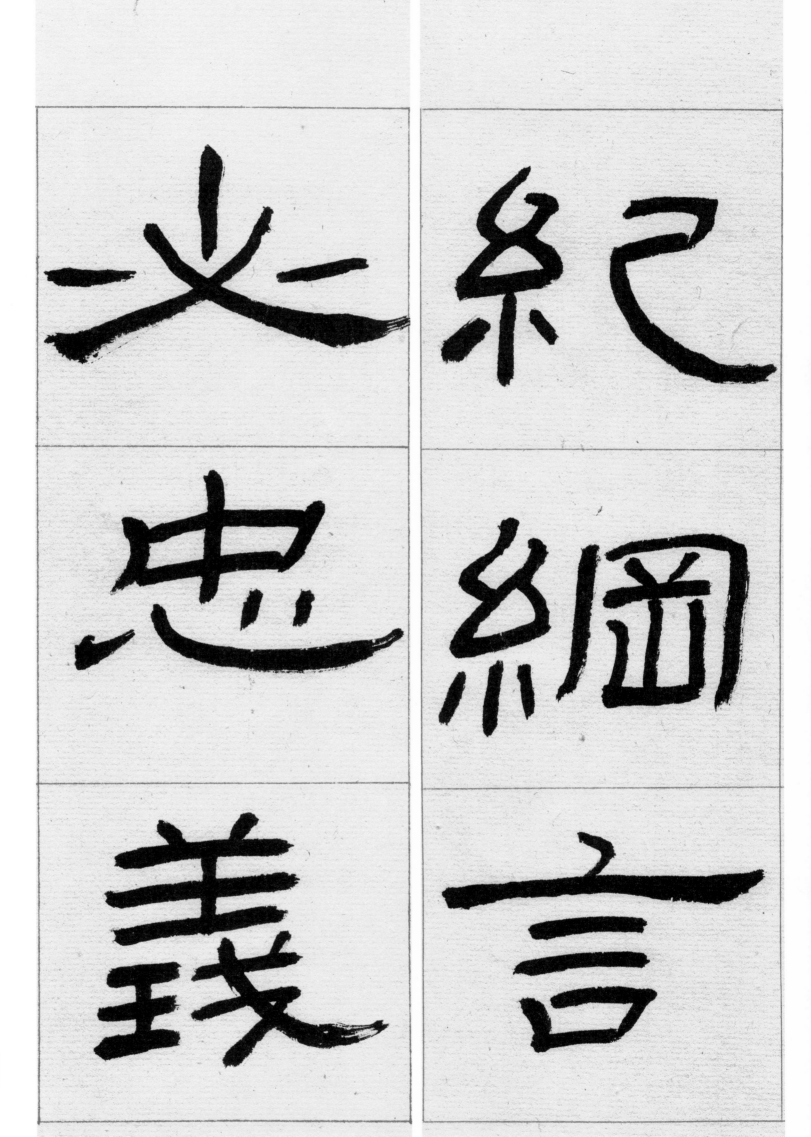

紀綱言　必忠義

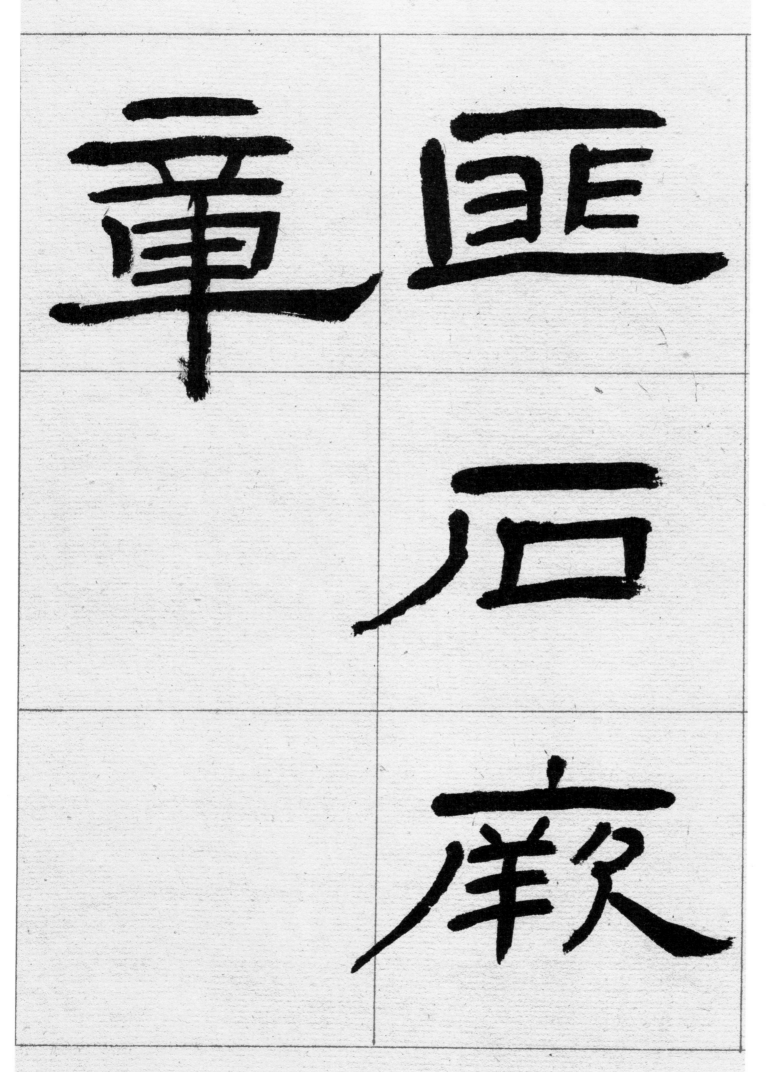

學石门呢用笔難乃
毛斂孫字莊乃言肆
子復

題識：學《石門頌》，用筆難得其斂，結字難得其肆。子復。
鈐印：子復　吳琬印信
藏印：硯山心賞　蘇井亭

文景

有張

建忠

文景之間

景出

張釋

忠弼

建有文

間

坐

坐

坐

钤印：肖形印　藏印：砚山收藏書畫印　砚山心賞

文景之間　有張釋之　建忠弼之

謨帝遊上
林問禽狩
所有苑令

不對更問

事對
盡夫盡夫

事對於是

壽	令	進
夫	令	壽
釋	退	夫
出	爲	爲

議 爲 不 可

苑 令 有 公

卿 之 才 嗇

坐	吏	夫
重	非	喋
上	社	喋
從	稷	小

夫喋喋小　吏非社稷　之重上從

通	有	言
風	張	孝
俗	騫	武
開	廣	時

言孝武時　有張騫廣　通風俗開

罻	苞	定
六	八	畿
戎	蠻	寓
北	西	南

遠	勤	震
既	九	五
殯	夷	狄
各	荒	東

載其德爰

是輔漢世

貢所有張

載其德爰

是輔漢世

貢所有張

既	盖	纘
且	其	戎
於	繢	鴻
君	縺	緒

牧守相係

不殞高問

孝弟於家

孝弟於家

牧守相係

不殞高問

聽治中

麗京騫

攫民忬

略昜朝

中騫於朝　治京氏易　聰麗權略

藝	少	隱
於	爲	練
從	郡	職
畋	吏	位

常	毃	嚴
在	爲	無
股	從	細
肱	事	聞

常在股肱　數爲從事　聲無細聞

除	蠶	不
轂	月	閇
城	坐	四
長	務	門

除轂城長　蠶月之務　不閇四門

臘正出齌

休四歸賀

八月萐民

臘正之祭　休囚歸賀　八月算民

存恤高年
隨就虛落
不煩於鄉

黄巾初起

黄巾初起

犁種宿野

路無拾遺

燒 斯 子

平 縣 賤

城 獨 孔

市 金 䒵

其	尚	君
道	書	嘗
區	五	其
別	教	寬

詩云愷悌

東里潤色

君隆其恩

詩云愷悌

君隆其恩

東里潤色

君垂其仁

張遷碑樸拙古茂今
日臨此頗喜其生不知

臣臨此頗喜其生不知

研老大法眼以爲如何

丙申二月初三日子復

題識：《張遷碑》樸拙古茂，今日臨此頗喜其生。不知研老
大法眼以爲如何？丙申二月初三日，子復。

鈐印：肖形印　子復　野意樓

藏印：石溪壺館

延憙七

手歲貞

執涂月

紀	常	汝
豕	山	南
車	相	富

鈐印：延陵　藏印：硯山收藏書畫印　硯山心賞

延熹七　年歲貞　執徐月

紀豕韋　常山相　汝南富

陵	長	波
廣	史	蔡
川	甘	扁

叜	天	沐
恭	之	秉
朙	休	敬

祀	德	㑲
上	潤	百
陳	加	娃

法　辟　宜

食　七　蒙

聖　牡　珪

舉	靡	朝
戊	神	克
寅	不	朗

朝克朗　靡神不　舉戊寅

詔 時 允

書 聽 勅

應 許 大

吏	蕁	民
郎	與	脩
異	義	繕

故　造
祠　立
遂　觀

采
嘉
石

造　采　故

立　嘉　祠

觀　石　遂

牲 既 闞

博 馨 柔

頤 犧 稷

神　射　合

歆　三　化

感　靈　品

穀	農	物
粟	寔	流
至	嘉	形

三　應　於

錢　玉　是

天　燭　紀

問 以 功

焰 刊

令 勒

臨封龍山頌 子復

丙申正月

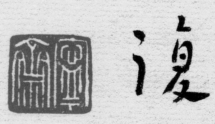

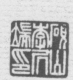

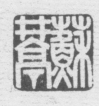

題識：臨《封龍山頌》。子復。丙申正月。

鈐印：子復　寧齋　藏印：硯山李居端印　蘇井亭

三
宁

言言
致

黄
苻

藏印：硯山收藏書畫印　硯山心賞　三剖符　守致黃

龍　木

嘉　連

禾　甘

龍嘉禾　木連甘

動　露

順　之

經　瑞

古先之

博愛衆

古先之　以博愛

德　陳

義　之

　　己

示
義

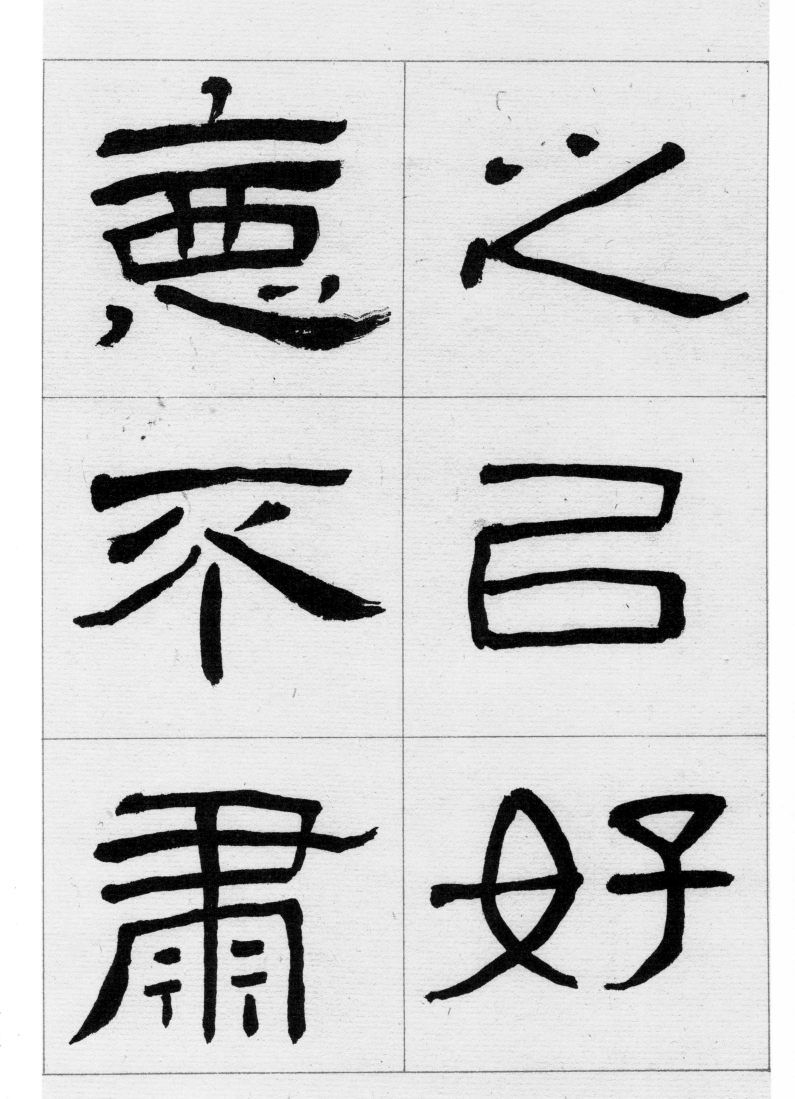

嚴　而

治　成

　　不

朝中惟

静威儀

郵　抑

部　抑

職　督

門　不

政　出

約　府

不　令

暴　行

烹　強

知　愚

不　屬

詐　縣

知不詐　愚屬縣

趨 多

教

無

對

會

之

事

傲

外

来

庭

面

事傲外
來庭面

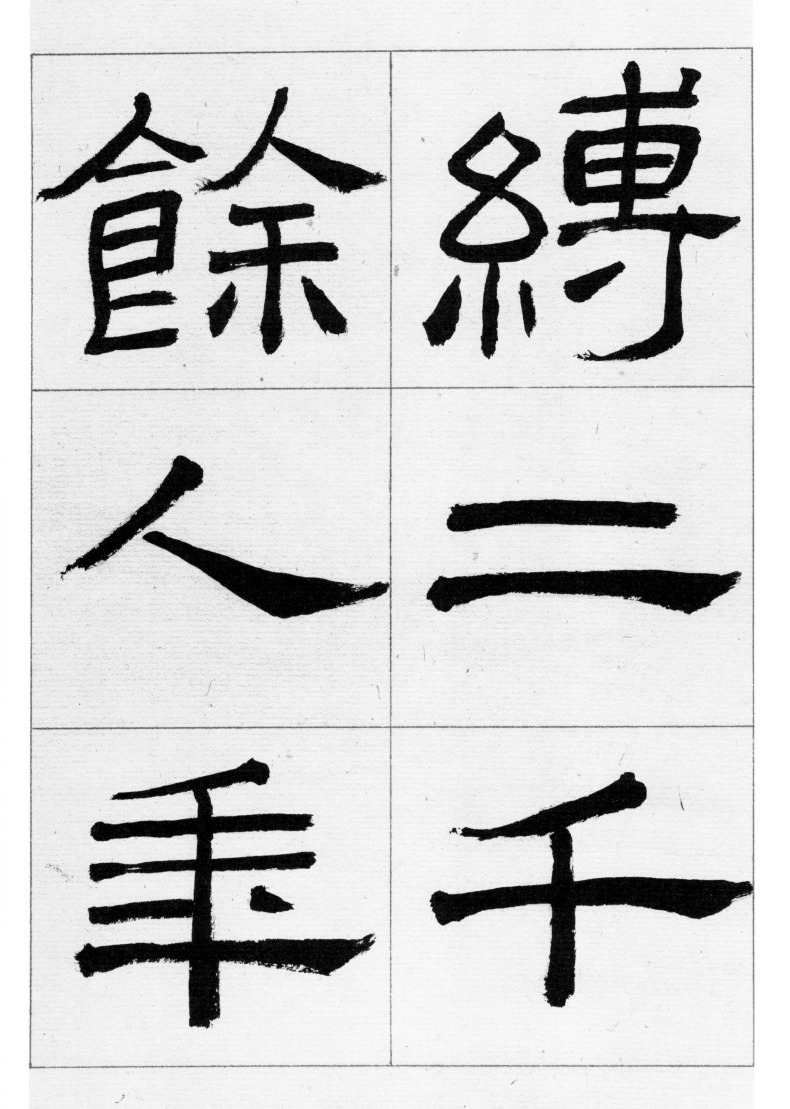

倉穀

庫屢

惟登

億 有

百 蓄

姓 粟

麥
五
錢

郡
西
狹

郡　麥

西　五

狹　錢

阻　道

峻　危

緣　難

崖
俾
閣

兩
山
壁

立

隆

崇

造

雲

臨西狹頌就正

研山畫師二兄

子復 丙申正月廿三日

題識：臨《西狹頌》，就正研山畫師二兄。子復。丙申正月廿三日

鈐印：肖形印 子復 野意樓

藏印：新會李居端印 墨池清興

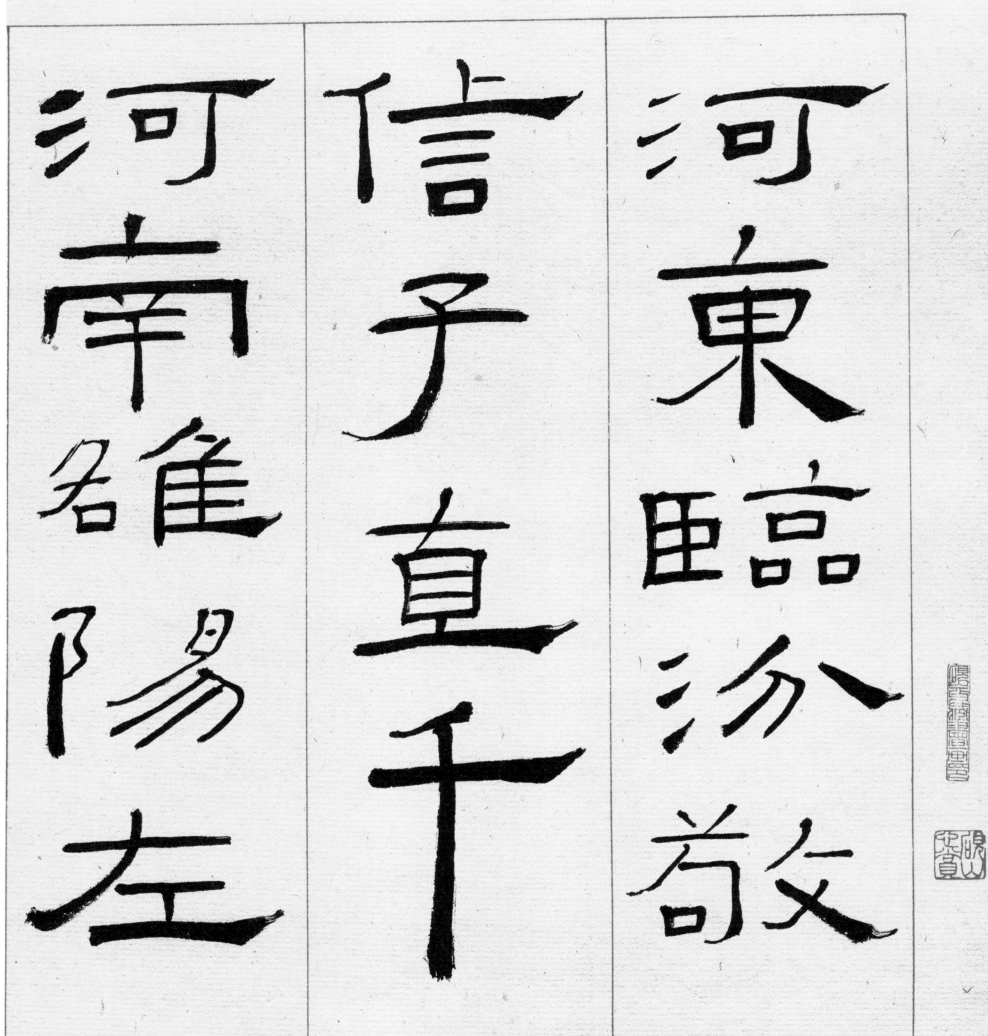

河東臨汾敬

信子直千

河南雒陽左

村雲二百東

郡武陽董元

廓二百東郡

藏印：硯山收藏書畫印　硯山心賞

河東臨汾敬　信子直千　河南雒陽左

叔虞二百東　郡武陽董元　厚二百東郡

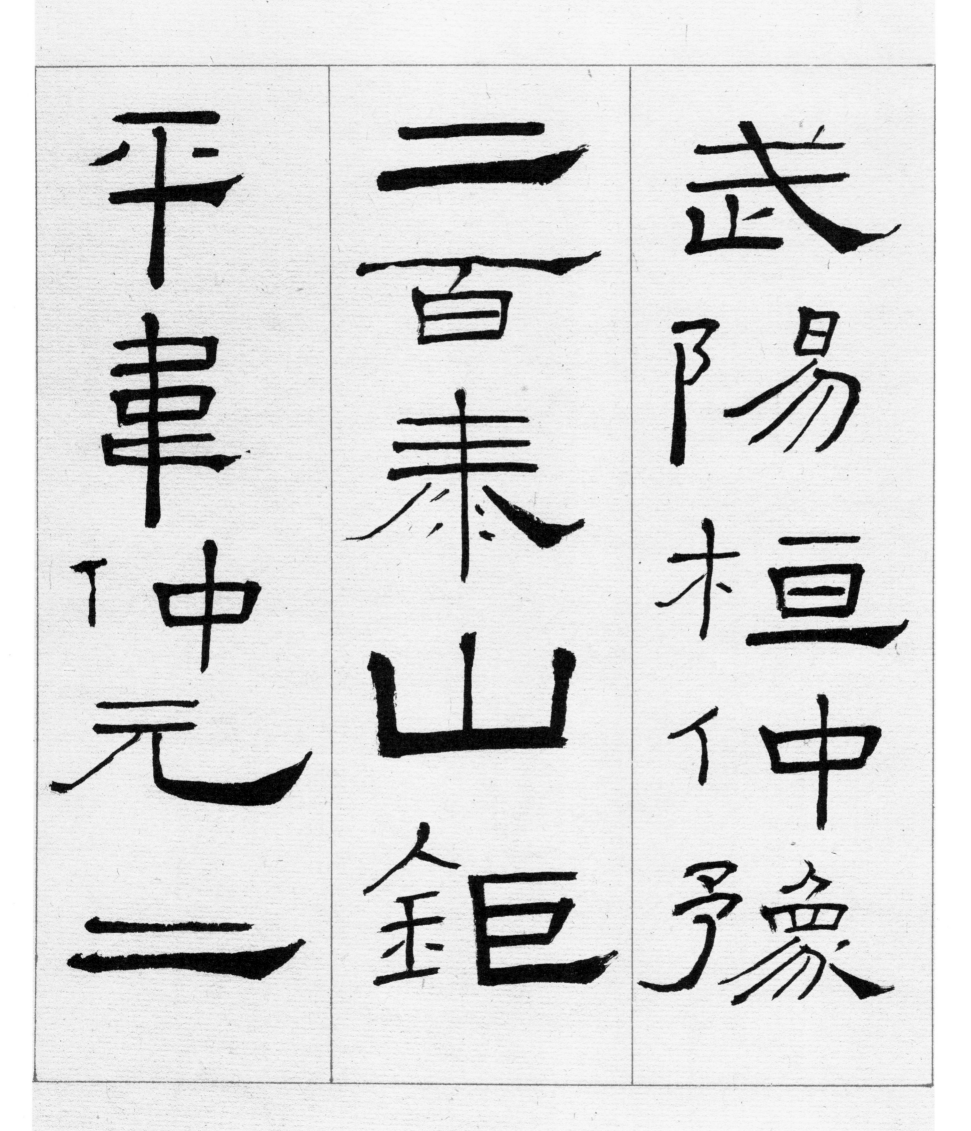

百蕃王狼子

二百泰山費

淳于鄰季

遺二百故安

德侯相彭城

劉彪伯存五

百故平陵令

魯麃恢元世

五百東海傳

河東臨汾敬

謙字季松

千時令漢中

千時令漢中
謙字季松
河東臨汾敬

南鄭趙宣字

子雅故丞魏

令河南京丁

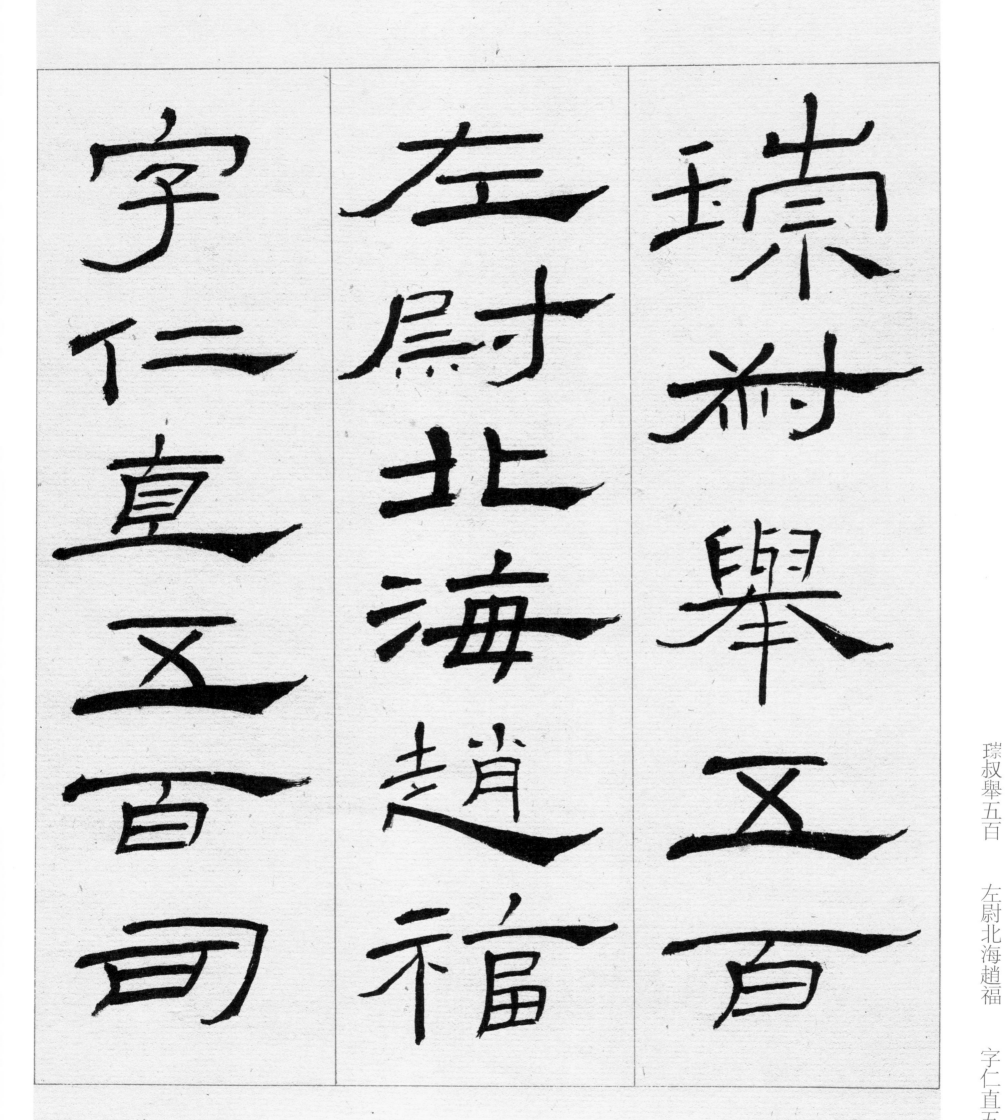

徒掾魯巢壽

相守史薛在

芳伯道二百相

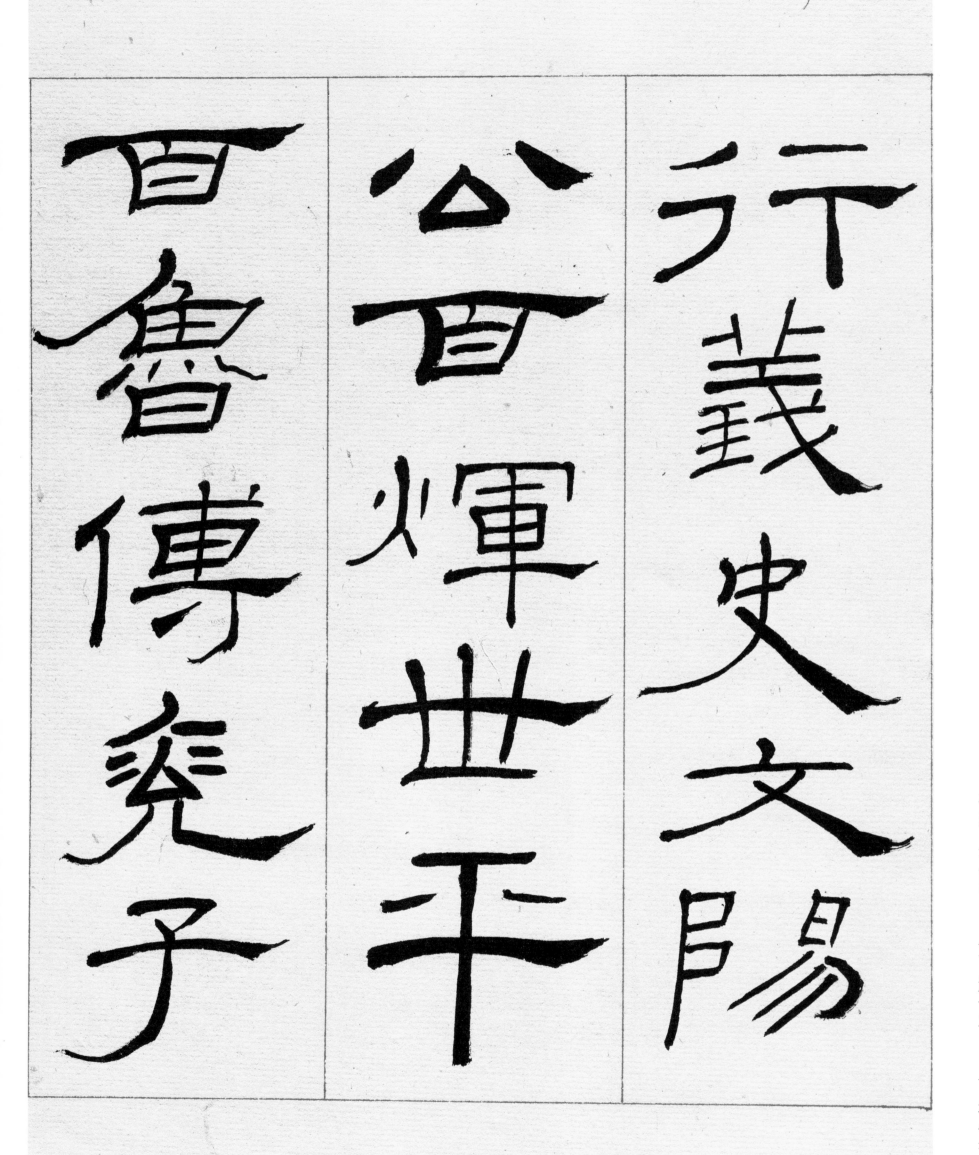

行義史文陽　公百輝世平　百魯傳堯子

豫二百任城父

治真百魯孫

股三百魯孔昭

祖且示廬

城子二百

韓勅禮器碑骨節畢露

澹遠閒靜碑側尤縱肆高

峭此臨有無是處質諸

研翁　吳子復　丙申正月廿日

題識：《韓敕禮器碑》骨節畢露，澹遠閑靜。碑側尤縱肆奇峭。此臨有無是處，質諸研翁。吳子復。丙申正月廿一日。

鈐印：肖形印　子復　吳琬印信　藏印：新會李居端印　墨池清興

吳子復太陰陰澤碑

庚子清明
李硯山書

溧 君 元

陽 諱 卓

長 乾 陳

潘 字 國

長　楚　長
平　太　平
人　傅　人
蓋　潘　蓋

也　君　稟　資

南　霍　之　神

有　天　從　德

之　絕　操　髦

學　典　謨　祖

髦　克　敏　懋

覽演講

百奧詩

家埶易

眾外剖

儁
挈
聖
抱

永
測
之
謀

秉
高
並
之

上 公 不

郡 即 屈

位 仕 私

既 坐 趨

重　著　形

孔　疾　從

武　惡　風

趄　義　征

尉　首　暴

禽　除　執

姦　曲　訊

芙　阿　獲

之勸�360

廙履寇

蹈菰息

公竹讘

廙清肅賦

廙

清

肅

賦

儀

廉

除

茲

初

之

絜

察

仁義之風　修籠桓之　迹垂化放

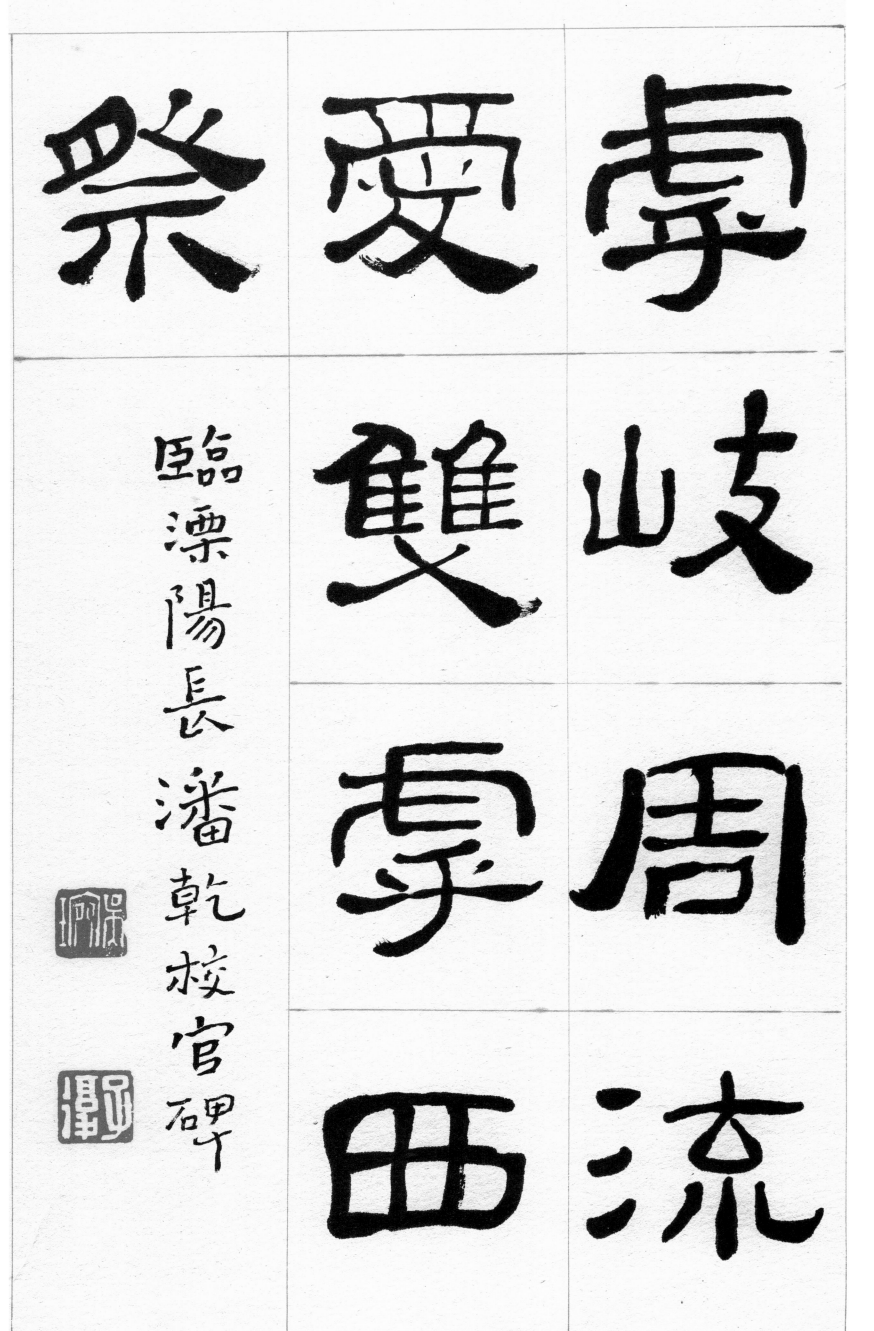

虖岐周流　愛雙虖西　祭　題識：臨《溧陽長潘乾校官碑》。　鈐印：吳琬　子復

虖岐

愛雙

周流

岐

周

流

祭

雙

虖

西

臨溧陽長潘乾校官碑

藏印：區大爲拜觀　李研山藏

故守公

涿魯五

郡廛千

大次故

樂 鹿 故

安 季 從

相 公 事

魯 千 魯

薄　張
魯　五　高
　　百
薜　　眇
　　相
陶　　高
　　主

乾　相　元

伯　史　方

德　魯　三

三　周　百

河 王 百

南 昌 曲

戌 二 戌

罩 百 矣

百曲成侯　王昌二百　河南成皋

蘇漢明二　百其人處　士河南雒

蘇漢明二

百其人處

士河南雒

陽高五百故
种
亮
奉

兖州従事

尧
州
従
事

陽种亮奉　高五百故　兖州従事

任城

城

吕

育

故

季

華

三

千

下

祁

令

東　平　陸　王

襃　文　博　千

故　穎　陽　令

東平陸王　襃文博千　故穎陽令

文	元	川
陽	歲	長
鮑	千	社
宮	穎	王

季 汝 國

孟 南 陳

三 宋 漢

百 公 方

二　仲　霰

百　鄉　土

驕　二　魯

車　百　劉

靜子著千

靜子著千　題識：臨《魯相韓勑造孔廟禮器碑碑陰》。

鈐印：子復　寧齋　藏印：李研山藏　蘇井亭

臨魯相韓勑造孔廟禮器碑之陰

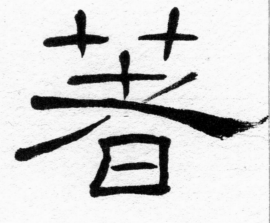

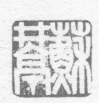

太　　太

守　　守
阿　諱
漢　　漢
陽　翁
陽　　陽
李　字
字　伯
阿　　阿
陽
君　
李
君

太守漢陽　阿陽李君　諱翁字伯

都以建

从建寧

以建寧

三辛巳

丰利

二月有

辛巳利有

日 此 以

久 爲 綏

其 難 濟

嘉 其 閒

念高帝之

功開不石朽門衡元

功　開　念

不　石　高

朽　門　帝

衡　元　之

危 仇 官

殆 審 掾

即 改 下

便 解 辨

求
隱
析
里

大
橋
於
今

乃
造
挍
致

求隱析里　　大橋於今　　乃造挍致

亦 其 擬 象

雖 昔 魯 班

玟 堅 工 巧

朝 之 又

陽 斬 醳

之 潔 散

平 從 關

燋 參

滅 減

西 西

高 高

閣 閣

就 就

安 安

寧 寧

之 之

石 石

道 道

禹 禹

燋減西高　閣就安寧　之石道禹

導江河以　靖四海

藏印：李研山藏

導江河以

靖四海

漢碑中余特喜《石門》與《郙閣》一高渾奇肆一豐腴沉鬱神品也不易學

研山畫師索書試臨郙閣一節工力未到不免矜持未審法眼以為

如何 己亥正月六日 吳子復

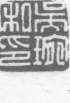

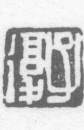

題識：漢碑中余特喜《石門》與《郙閣》。一高渾奇肆，一豐腴沉鬱。神品也，不易學。研山畫師索書，試臨《郙閣》一節，工力未到，不免矜持，未審法眼以為如何？己亥正月六日，吳子復。

鈐印：肖形印　吳琬私印　子復

子復恩師六十一秊前節臨漢碑數種贈

研山世丈冊頁去歲現蘇富比拍賣行

吳瑾二兄重金收得囑余記之於後並

錄俚句龍蛇大澤深山舞老幹橫枝墅

意廔合十恩師奇古字瞻星望月我凝眸

壬寅暮秋 弟子區大爲沐手敬跋

題跋：子復恩師六十一年前節臨漢碑數種，贈研山世丈冊頁，去歲現蘇富比拍賣行。吳瑾二兄重金收得，囑余記之於後并錄俚句：龍蛇大澤深山舞，老幹橫枝野意樓。合十恩師奇古字，瞻星望月我凝眸。壬寅暮秋，弟子區大爲沐手敬跋。

鈐印：欣然　區氏　大爲　大爲欣賞

紅棉山房

吳南生

紅棉山房藏吳子復對聯

喜看稻菽千重浪

寥廓江天萬里霜

毛主席詩詞集句

大海垂龍承曉日

平原勒騎數歸雅

圖書在版編目（ＣＩＰ）數據

吳子復臨漢碑八種 / 吳瑾，黃耀忠編. -- 杭州：
西泠印社出版社，2023.7
　ISBN 978-7-5508-4180-2

　Ⅰ．①吳… Ⅱ．①吳… ②黃… Ⅲ．①漢字－法書－
作品集－中國－現代 Ⅳ．①J292.28

　中國國家版本館CIP數據核字(2023)第128309號

吳子復臨漢碑八種

吳　瑾　黃耀忠 編

責任編輯　陶鐵其　侯　輝
責任出版　馮斌强
責任校對　徐　岫
裝幀設計　紅棉山房
出版發行　西泠印社出版社
（杭州市西湖文化廣場32號5樓　郵政編碼　310014）
經　　銷　全國新華書店
印　　刷　雅昌文化（集團）有限公司
開　　本　889mm×1194mm　1/8
字　　數　100千
印　　張　18.5
印　　數　0001-1500
書　　號　ISBN 978-7-5508-4180-2
版　　次　2023年7月第一版　第一次印刷
定　　價　338.00元

西泠印社出版社發行部聯繫方式：　（0571）87243079